U0080153

卡 哇 伊

貓咪

圓滾滾貓咪的
插畫BOOK

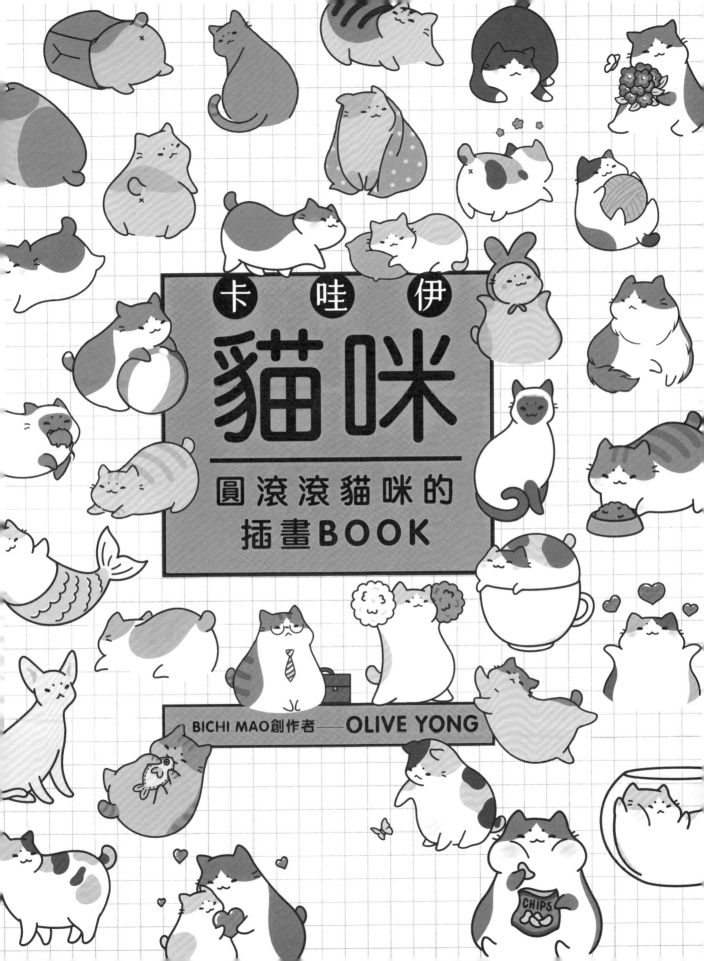

Text and Illustrations © 2021 by Olive Yong

First published in 2021 by Rock Point, an imprint of The Quarto Group,
142 West 36th Street, 4th Floor, New York, NY 10018, USA
T (212) 779-4972 F (212) 779-6058 www.Quarto.com

All rights reserved. No part of this book may be reproduced in any form without written permission
of the copyright owners. All images in this book have been reproduced with the knowledge and
prior consent of the artists concerned, and no responsibility is accepted by producer, publisher,
or printer for any infringement of copyright or otherwise, arising from the contents of this publication. Every
effort has been made to ensure the credits accurately comply with information supplied.
We apologize for any inaccuracies that may have occurred and will resolve inaccurate or missing
information in a subsequent reprinting of the book.

Rock Point titles are also available at discount for retail, wholesale, promotional and bulk purchase.
For details, contact the Special Sales Manager by email at specialsales@quarto.com or by mail at
The Quarto Group, Attn: Special Sales Manager, 100 Cummings Center Suite, 265D, Beverly, MA 01915, USA.

Complex Chinese translation Rights © Maple Cultural Publishing, 2023

卡哇伊貓咪
圓滾滾貓咪的插畫BOOK

出　　　版／楓書坊文化出版社
地　　　址／新北市板橋區信義路163巷3號10樓
郵 政 劃 撥／19907596　楓書坊文化出版社
網　　　址／www.maplebook.com.tw
電　　　話／02-2957-6096
傳　　　真／02-2957-6435
作　　　者／Olive Yong
譯　　　者／趙鴻龍
責 任 編 輯／江婉瑄
內 文 排 版／楊亞容
校　　　對／邱鈺萱
港 澳 經 銷／泛華發行代理有限公司
定　　　價／350元
初 版 日 期／2023年2月

國家圖書館出版品預行編目資料

卡哇伊貓咪 圓滾滾貓咪的插畫BOOK /
Olive Yong作；趙鴻龍譯. -- 初版. -- 新北市
：楓書坊文化出版社, 2023.02　面；公分

譯自：Kawaii kitties：learn how to draw
　　　75 cats in all their glory
ISBN 978-986-377-829-5（平裝）

1. 插畫　2. 貓　3. 繪畫技法

947.45　　　　　　　　　　111014413

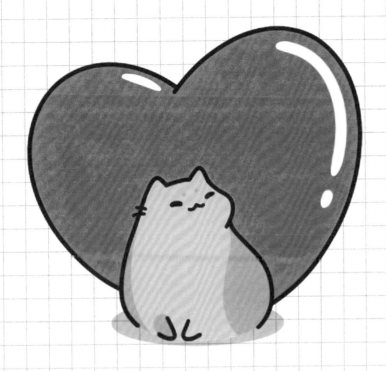

謹以本書獻給我的家人，他們一直在背後支持我創作藝術的熱情，給予滿滿的信任。感謝我的合作夥伴 Wee Lin，他不僅提供我許多靈感，也帶著我瞭解數位媒體，同時在整個旅程中持續耐心地給予我鼓勵。謝謝所有喜歡 Bichi Mao 的漫畫，並且分享給全世界的讀者。我要對編輯艾琳和 The Quarto Group 的團隊致上謝意，他們不但給予我這個美好的機會，也在出版我的第一本書的過程中提供我諸多指教。最後，我想對自己說聲謝謝，感謝自己沒有放棄，一路堅持到今天。慈善家克萊門‧史東曾說過：「瞄準月亮發射，就算沒有命中，也有機會打中一顆星星。」

CONTENTS

HI!

我的名字叫 Olive Yong，是一位來自馬來西亞的無師自通藝術家。繪畫一直是我的愛好，鉛筆和紙是我最常使用的工具。我在 2019 年的 6 月接觸到數位繪圖，並開始在 iPad 上透過 Procreate 應用程式作畫。在那之後，我開始以 Bichi Mao 的名稱於社群媒體平台上發布作品。短短一年內，Bichi Mao 已經累積了大批粉絲。我的插畫受到人們喜愛，這著實令我受寵若驚，而粉絲的支持也帶給我繼續創作的動力。

Bichi Mao 是一部可愛風格的網路漫畫系列，以令人著迷且簡單的藝術風格來呈現貓咪角色，就像你將在本書學到的貓咪繪畫方式！我想透過漫畫，試著描繪出每天的心情，繼續傳播正能量，帶給人們歡笑，這就是我堅持繪畫和分享創作的原動力。我也喜歡分享自己對某些議題的看法，以期提高大眾意識，希望這麼做多少幫助這個世界變得更加良善。

希望這本書不僅能對各位學習這些可愛貓咪的描繪方法帶來啟發，也對創造屬於自己的角色有所幫助。

「卡哇伊」是什麼意思？

你或許聽說過這個詞彙，也可能已經看過這個標籤。可以確定的是，你一定知道這種風格。話說回來，卡哇伊到底是什麼意思呢？

卡哇伊是日式的概念或創作點子，這個詞彙可以追溯到 1970 年代，與英語「cuteness」的意思相近。在日本，從衣服、裝飾、手寫字到藝術，這個詞彙可以用來形容一切可愛的事物，用途十分廣泛。所以，如果你熱愛表情符號藝術，或者喜歡 Hello Kitty、寶可夢與胖吉貓這類可愛角色的風格，那就表示你已經瞭解並愛上了卡哇伊風格的藝術！

儘管人們對於「卡哇伊」藝術美學的構成有諸多解釋，但大部分的人都同意卡哇伊藝術通常是以非常簡單的黑色輪廓、柔和的顏色，以及看起來圓潤、青春洋溢的角色或物體所組成。在卡哇伊藝術中，角色的臉部表情不多，經常描繪成大大的頭部和小小的身體。

本書的使用技巧

本書的開頭，會介紹一些關於工具和繪畫技巧的有用資訊，隨後示範75個循序漸進的繪畫教學，大致分為遊戲時間、日常活動、滿足好奇、換裝遊戲、表達愛意、品種大發現，以及大快朵頤這七個部分。本書的最後為貓咪著色頁，有許多卡哇伊的貓咪供你著色和裝飾。

工具介紹

可以隨意使用任何擅長使用的工具，描繪出屬於自己的卡哇伊貓咪。在此也提供我的建議。

傳統工具

使用傳統工具描繪貓咪時，可以用2B或HB（2號鉛筆）鉛筆先畫出草圖，再用黑色墨水筆完成繪畫。另外還需要一塊高品質的橡皮擦，這樣就能輕鬆地擦去任何不需要的線條和記號。手邊有一把直尺，也能幫助我們畫好直線。

如果想為貓咪上色，我建議使用彩色鉛筆、蠟筆或者水彩。盡量嘗試最適合自己的方法，更能從中獲得樂趣。第142～143頁的著色頁可說是練習為貓咪上色的好地方喔！

數位工具

無論是桌上型電腦、筆記型電腦或平板電腦，都有許多軟體和應用程式可供數位繪圖。誠如我前面提到，我喜歡在iPad上使用Procreate作畫，但要透過哪些工具繪圖，得視你的作品、設備和預算而定。

這些軟體所附的畫筆工具裡，我比較偏好Procreate中的單線筆刷（Monoline brush）。再強調一次，重點在於樂在其中。

描繪第一隻貓咪

我喜歡在繪畫中運用大量曲線,這麼做有助於提升卡哇伊、或者說可愛的要素。首先示範本書教學中的基本形狀。

體型

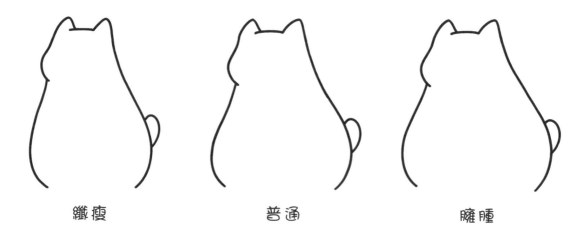

纖瘦　　　　　　普通　　　　　　臃腫

頭部形狀

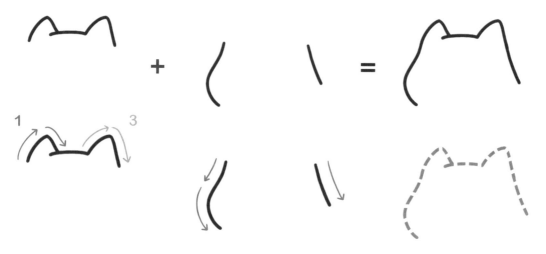

試著畫畫看!

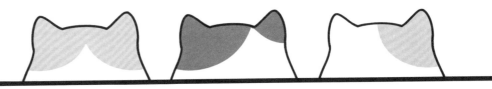

身體形狀

試著畫畫看！

試著畫畫看！

試著畫畫看！

描繪第一隻貓咪
（接續）

腳的形狀

試著畫畫看！

試著畫畫看！

試著畫畫看！

尾巴形狀

試著畫畫看！

試著畫畫看！

加入臉部表情

表情可說是賦予這些貓咪卡哇伊感的要素。這裡會向各位展示如何將臉部特徵描繪於貓咪的頭部，並在下一頁列舉幾個我最喜歡的臉部表情。

五官位置

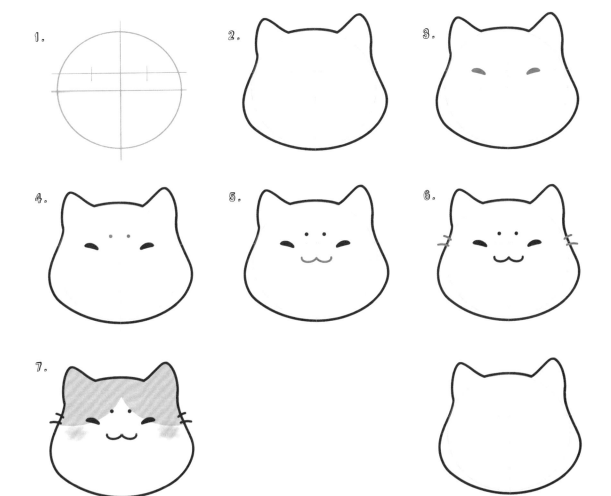

1.

2.

3.

4.

5.

6.

7.

試著畫畫看！

13

臉部表情目錄

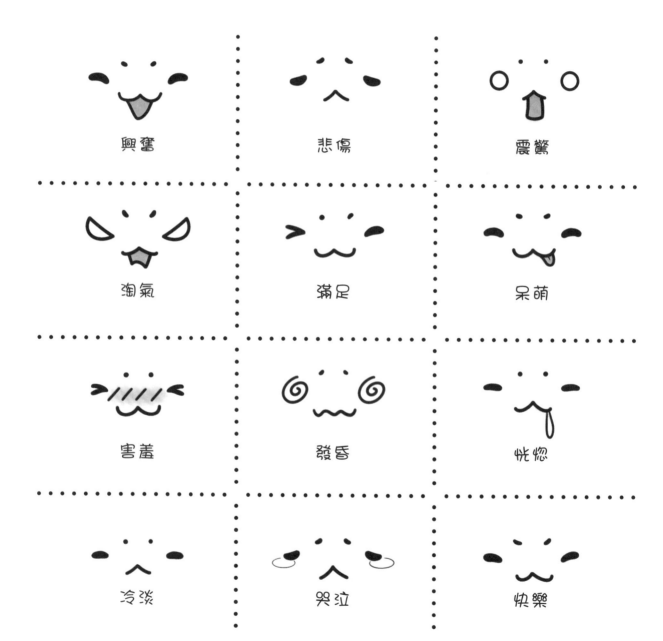

興奮　　　悲傷　　　震驚

淘氣　　　滿足　　　呆萌

害羞　　　發昏　　　恍惚

冷淡　　　哭泣　　　快樂

為你的貓咪上色

這些是我在描繪貓咪時喜歡運用的顏色和花紋，你也可以增添任何想要的顏色和花紋，甚至畫出超乎現實的模樣。別忘了利用第142～143頁的著色頁來練習！

調色盤

古銅色　　　淺金色　　　米色　　　深褐色　　　杏黃色

灰色　　　石頭色　　　淺灰色　　　灰黑色　　　腮紅色

頭部花紋

身體花紋

遊戲時間

幸福有如一隻蝴蝶。
你愈是追逐，它就離你愈遠。

如果你把目光移向他處，
它就會靜靜地來到你的肩膀上。

滾球的貓咪

1. 畫出稍微向左傾斜的頭頂和雙耳。

2. 畫出身體後面，並加上尾巴。

3. 畫出頭部右側。

4. 畫出沙灘球的圓圈輪廓，與身體前方重疊。

5. 讓前腳放在沙灘球上。

6. 沿著沙灘球周圍畫出一條作為貓咪身體的曲線，將其延伸至貓咪的前腳和後腳。

7. 畫出半圓來完成沙灘球的形狀。

8. 最後給貓咪添加有趣的臉部表情。

伺機而動的貓咪

1。畫出稍微向右傾斜的頭頂和雙耳。

2。畫出頭部兩側。

3。在頭部周圍畫一條作為身體的弧線。

4。加上尾巴。

5。畫出從身體左側延伸出來的前腳。

6。畫出身體右側的前腳和後腳。

7。最後給貓咪添加有趣的臉部表情。

捉老鼠的貓咪

1。畫出稍微向後傾斜的頭頂和雙耳。

2。畫出頭部右側。

3。畫出身體後面。

4。畫出從身體後方延伸出來的後腳。加上尾巴。

5。給貓咪添加有趣的臉部表情。

6。開始畫貓咪叼在嘴裡的老鼠，用一條曲線作為老鼠的身體。

7。加上雙耳。

8。畫出老鼠的頭部。

9。畫出身體下緣和腳。

10。加上老鼠的尾巴。

11。畫出貓咪的前腳，呈現走路的
　　動作；讓左側的前腳抬起，右
　　側的前腳向下延伸。

12。最後描繪貓咪的身體下緣。

追蝴蝶的貓咪

1。 畫一條向左傾斜的曲線作為
　　頭部的頂部和左側。

2。 加上雙耳。

3。 畫出身體前面，抬起前腳。

4。 畫出頭部的右側，抬起
　　另一隻前腳。

5。 畫出身體後面。加上尾巴。

6。 在右側增加一隻延伸出去的後腳。

7。左側畫另一隻延伸出去的後腳。

8。鼻子描繪於臉的上方，右側加上幾根鬍鬚。於貓咪上方畫一個小橢圓形作為蝴蝶的身體。

9。給蝴蝶加上前翅。

10。最後畫出蝴蝶的後翅。

踢球的貓咪

1. 畫出稍微向左傾斜的
 頭頂和雙耳。

2. 畫出頭部右側。

3. 畫出身體的後面及尾巴。

4. 畫出身體前面，抬起後腳。

5. 畫出毛線球的圓圈輪廓，與
 身體前方重疊。

6. 讓另外三隻腳圍著毛線球
 「包覆起來」。

7. 畫出毛線球的形狀。

8. 最後給貓咪添加有趣的
 臉部表情。

啃玩具的貓咪

1. 畫出向右側傾斜的
 頭頂和雙耳。

2. 畫出頭部左側。

3. 畫出身體的前面,讓腳
 位於頭部下方。

4. 畫出身體的後面及尾巴。

5. 完成身體,延伸線條作為
 踢出去的後腳。

6. 在右側畫出前腳和後腳。

7. 給貓咪添加有趣的臉部
 表情。

8. 在貓咪的身體中間畫出魚的
 形狀,使其看起來像是被貓
 咪的腳「抓住」。

9. 最後為玩具魚添加一些有趣
 的細節。

撲蝶的貓咪

1. 畫一個作為頭部輪廓的圓圈，加上一條穿過中間的水平線以協助描繪臉的位置。

2. 因為貓咪是看著下方，這裡要讓雙耳壓得更低並向前傾斜。

3. 畫出頭部的前後。

4. 給貓咪一個有趣的臉部表情，讓眼睛和鬍鬚排列在水平輔助線上。

5. 畫一個更大的圓圈作為身體的輪廓，使其與頭部重疊。

6. 畫出身體後面。加上尾巴。

7。畫出身體前面，抬起前腳。

8。加上外側的前腳和內側的後腳。

9。畫出身體下緣和外側的後腳。

10。於抬起的前腳下方對角線畫一個
小橢圓形，作為蝴蝶的身體。

11。給蝴蝶加上前翅。

12。最後畫出蝴蝶的後翅。

想交流的貓咪

1. 畫出稍微向左傾斜的頭頂和雙耳。

2. 畫出頭部的剩餘部分。

3. 畫出身體後面。

4. 畫出抬起的前腳。

5. 畫出靠外側的前腳和後腳。

6. 畫出身體下緣。

7. 加上尾巴。

8. 給貓咪添加有趣的臉部表情。

9. 接著用曲線畫出小鳥的頭部和後面。

10. 給小鳥一個尖尖的尾巴。

11. 畫出圓滾滾的胸部。

12. 加上翅膀。

13. 最後給小鳥的眼睛畫上一點，
再加上一個尖尖的鳥喙。

觀察動靜的貓咪

1。畫出向左傾斜的頭頂和雙耳，面朝下方。

2。畫出頭部左側。

3。畫出身體左側。

4。畫出身體右側。

5。加上尾巴和鬍鬚。

6。在貓咪左側畫出一個作為瓢蟲的小橢圓形。

7。最終給瓢蟲添加斑點和條紋等細節。

奔跑的貓咪

1。畫出頭頂和雙耳。

2。畫出頭部左側。

3。畫出身體的後面及尾巴。

4。從尾巴開始延伸，畫出後腳和身體下方。

5。畫出延伸至身體前方的前腳。

6。給貓咪添加有趣的臉部表情。

7。最後在貓咪頭上添加一些菱形的閃光。

日常活動

我想知道這些肉肉是
怎麼來的⋯

與此同時⋯

吃東西，睡覺，
重複循環。

懶洋洋的貓咪

1. 畫出稍微向左傾斜的頭頂和雙耳。

2. 畫出頭部兩側。

3. 畫出身體後面。

4. 加上前腳和後腳，還有尾巴。

5. 用尖出的圓角連接四條曲線，
 畫出枕頭形狀。

6. 最後給貓咪添加有趣的臉部表情。

悠閒散步的
貓咪

1. 畫出稍微向左傾斜的頭頂和雙耳。

2. 畫出頭部右側。

3. 畫出身體後面。

4. 加上尾巴，用X記號來表示你知道的那玩意兒。

5. 畫出左側的臀部和後腳。

6. 畫出身體下緣和另一隻後腳。

7. 繼續描繪身體下緣，延伸至前腳。

8. 最後在貓咪的頭上添加一些花朵形狀。

吃貨貓咪

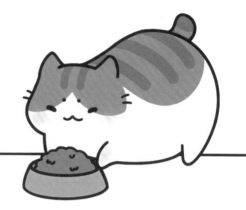

1。畫出頭頂和雙耳。

2。畫出頭部左側，線條延伸至前腳。

3。畫出身體後面，並加上尾巴。

4。畫出前腳和後腳。

5。畫出身體下緣。

6。給貓咪添加有趣的臉部表情。

7。畫出滿滿的美味貓糧。

8。在貓糧周圍畫出半圓形作為碗的上緣。

9。最後描繪碗的底部和兩側，使底部寬於頂部。

做白日夢的貓咪

1. 畫出頭頂和雙耳，使左側的耳朵略微下垂。

2. 畫出頭部兩側。

3. 畫出身體兩側。

4. 將前腳畫得略微歪斜。

5. 給貓咪添加有趣的臉部表情。

6. 加上一些從口中滴落下來的口水。

7. 最後在貓咪周圍加上一對閃閃發亮的星星。

地上打滾的貓咪

1. 畫出向右側傾斜的
 頭頂和雙耳。

2. 畫出頭部左側。

3. 畫出張開抬起的前腳。

4. 畫出身體前面。

5. 畫出身體後面，讓曲線
 略為彎曲。

6. 加上同樣張開的後腳，
 以及尾巴。

7. 畫出後腳之間的身體下緣。

8. 最後給貓咪添加有趣的
 臉部表情。

窩在盒子
裡的貓咪

1. 從盒子開始畫起，畫出兩條有角度的平行線。

2. 用略微彎曲的線條連接三個邊緣處的上下平行線。

3. 畫出稍微向右傾斜的貓咪頭頂和雙耳。

4. 畫出頭部左側。

5. 畫出身體後面。

6. 加上尾巴。

7. 給貓咪添加有趣的臉部表情。

昂首闊步的貓咪

1. 畫出向右側傾斜的頭頂和雙耳。

2. 畫出頭部左側。

3. 畫出身體後面。

4. 加上尾巴。

5. 畫出外側的後腳。

6. 畫出身體下緣。

7。畫出內側的前腳和後腳。

8。畫出外側抬起的前腳，猶似正在
走路一般。

9。畫出頭部右側。

10。最後給貓咪添加有趣的臉部表情。

41

淚水潸潸的貓咪

1. 畫出稍微向右傾斜的頭頂和雙耳。

2. 畫出頭部左側。

3. 畫出身體左側。

4. 畫出身體右側，並加上尾巴。

5. 在身體中央畫出左右相對的前腳。

6. 給貓咪一個悲傷的表情。

7. 加上大量淚水。

8. 最後在貓咪的周圍加上一大灘眼淚。

捂臉睡的
貓咪

1. 畫出稍微向左傾斜的頭頂。

2. 畫出下垂的雙耳。

3. 把前腳畫在臉的左側，宛如遮住眼睛一般。

4. 用同方法畫出另一隻前腳。畫一條線連接兩隻前腳。

5. 畫出身體後面。

6. 加上尾巴。從尾巴延伸出一條線作為身體下緣。

7. 加上眉毛和鬍鬚。

8. 在貓咪周圍畫出毯子的形狀。

9. 最後在貓咪上方畫出月亮和星星，祝有個好夢。

愛出風頭的貓咪

1. 畫出向左側傾斜的
頭頂和雙耳。

2. 畫出頭部右側。

3. 從頭部右側延伸出前腳。

4. 畫出身體右側。

5. 畫出身體左側。

6. 加上後腳，分別延伸
出一條短線。

7. 加上尾巴，用 X 記號來
表示你知道的那玩意兒。

8. 最後給貓咪添加有趣的
臉部表情。

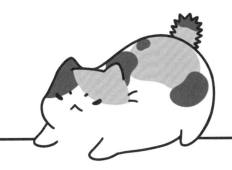

搗蛋的貓咪

1. 畫出稍微向右傾斜的頭頂和雙耳。

2. 畫出頭部左側。

3. 畫出身體後面。

4. 加上邊緣呈鋸齒狀的尾巴,代表這是一隻被激怒的貓咪!

5. 畫出三隻腳。

6. 畫出身體下緣。

7. 最後給貓咪一個被激怒的表情。

愛吃零食的貓咪

1. 畫出頭頂和雙耳。

2. 從雙耳延伸至頭部的上半部。

3. 用大大的曲線畫出頭部剩餘的兩側，
形成圓鼓鼓的臉頰。

4. 給貓咪添加有趣的臉部表情。

5. 在臉上添加曲線，使雙頰
看起來更加圓潤。

6. 畫出身體兩側。

7. 畫出兩隻前腳，讓右側的前腳偏低，作勢拿著洋芋片袋；左側的前腳靠近臉，做出拿著洋芋片的動作。加上兩隻向上翹起的後腳。

8. 畫出洋芋片袋，讓位置較低的前腳「拿著」。把袋子畫成帶有曲線邊的長方形。在袋子上方加上第二條線，使其具有立體感。

9. 在袋子寫上「CHIPS」的字樣。

10. 最後在前腳上畫一片洋芋片，用洋芋片的圖案來裝飾袋子外觀。

垂肚肚的
貓咪

1. 畫出頭頂和雙耳，右側的耳朵畫到一半。

2. 畫出頭部左側。

3. 畫出身體的後面及尾巴。

4. 繼續描繪身體後面，從尾巴延伸出去。

5. 最後給貓咪加上前腳和後腳，以及鬍鬚。

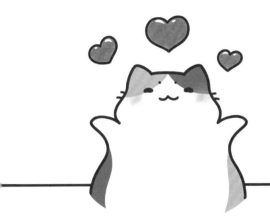

滿滿愛心的貓咪

1. 畫出頭頂和雙耳。

2. 畫出頭部兩側。

3. 在頭部兩側畫出抬起的前腳。

4. 畫出身體兩側。

5. 給貓咪添加有趣的臉部表情。

6. 最後在貓咪周圍加上一些愛心形狀。

送禮物的貓咪

1. 畫出向右側傾斜的頭頂和雙耳。

2. 畫出頭部左側。

3. 畫出身體左側。

4. 畫出身體後面。

5. 前腳併攏,集中在身體左側。
 加上尾巴。

6. 給貓咪添加有趣的臉部表情。

7。畫一條曲線作為老鼠的頭部。

8。繼續在貓咪的前面描繪
老鼠的身體。

9。加上雙耳。

10。畫出三隻小小的腳。

11。畫出身體下緣。

12。最後畫出小小的Ｘ作為老鼠
的眼睛，再加上尾巴。

鬧脾氣的貓咪

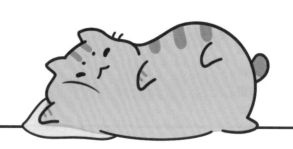

1. 畫出向左側傾斜的頭頂和雙耳。

2. 畫出頭部右側。

3. 畫出身體的上半部。

4. 左臉畫得更寬一點，讓前腳從左臉延伸出來。

5. 加上尾巴和下方的後腳。

6. 在身體上方描繪前腳和後腳。

7. 給貓咪添加有趣的臉部表情。

8. 描繪身體的下半部。在臉部添加一條曲線，使其看似被壓得扁平。

9. 最後加上一顆舒適的枕頭，讓貓咪的頭靠在上面休息。

伸懶腰的貓咪

１。畫出頭頂和雙耳。

２。畫出頭部左側。

３。畫出身體後面。

４。從身體延伸至後腳。
加上尾巴。

５。描繪身體下緣，延伸至外側
的前腳。加上內側的前腳。

６。最後給貓咪添加有趣的
臉部表情。

打瞌睡的貓咪

1. 從盒子開始畫起，畫一個長方形。

2. 畫出盒子的頂部，使線條略微傾斜。

3. 畫出盒子的側面，使底線略微傾斜。

4. 畫出向左側傾斜的貓咪頭頂和雙耳。

5. 畫出頭部的左側及右側一小部分。

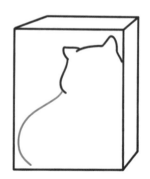

6. 畫出身體左側。

7。加上略顯歪斜的前腳。

8。畫出兩隻相對的後腳。

9。加上尾巴。

10。給貓咪添加有趣的臉部表情。

11。畫出一大滴口水。在臉的右側加上一條曲線，使其看似被壓得扁平。

12。最後描繪盒子的左側。

滿足好奇

別害怕黑暗，

這可是星星最耀眼的時刻。

探險家貓咪

1. 從魚缸開始描繪，畫一個狹窄的橢圓形作為魚缸的頂部，另一條比橢圓形短的曲線作為魚缸的底部。

2. 畫凸線連接這兩個形狀。

3. 在魚缸的左上方畫出貓咪的頭頂和雙耳。

4. 畫出頭部右側。

5. 在頭部兩側畫出抬起的前腳。

6. 畫出身體後面。

7。畫出身體前面，讓後腳延伸上去。

8。從後腳向下延伸，畫出身體下緣。

9。畫出另一隻後腳。

10。在臉的左側添加一條曲線，以呈現貓咪的臉緊貼在魚缸玻璃上。

11。給貓咪添加有趣的臉部表情。

親近大自然的貓咪

1. 畫出向左側傾斜的
 頭頂和雙耳。

2. 畫出頭部兩側。

3. 畫出身體右側。

4. 在身體左側，頭部的正下方
 加上一朵花的形狀。

5. 在剛才描繪的花朵周圍添加
 更多的花，藉以描繪出花束。

6. 讓花束變得更大！

7. 在花束底部加上幾片
 Ｖ字形的葉子。

8. 給花朵和葉子加上一些
 曲線的細節。

9. 在身體右側畫出前後腳。

10。從花束下方畫出身體的左側，
　　延伸至後腳。

11。給貓咪添加有趣的臉部表情。

12。將蝴蝶的翅膀描繪在貓咪的左側。

13。最後加上小小的橢圓形作為
　　蝴蝶的身體。

偵探貓咪

1. 從尾巴開始畫起，用 X 記號來表示你知道的那玩意兒。

2. 從尾巴的兩側延伸，畫出貓咪的臀部。

3. 畫出後腳。

4. 畫出身體下緣。

5. 在貓咪的身體周圍畫一條略彎的曲線，作為袋子的開口。

6. 繼續用三條略彎的曲線來描繪袋子的左側。

7. 在袋子的側面加上一個 Y 字形，呈現袋子上的皺褶。

8. 最後再加上兩條略彎的曲線作為袋子的頂部和右側。

美食家貓咪

1。畫出稍微向左傾斜的頭頂和雙耳。

2。畫出頭部右側。

3。畫出身體後面,並加上尾巴。

4。畫出用來「拿著」披薩片的前腳。

5。畫出身體的前面,以及兩隻後腳。

6。在前腳之間描繪作為披薩片的三角形。

7。在披薩片上加入自己喜歡的配料!

8。最後給貓咪添加有趣的臉部表情。

學問家貓咪

1. 畫出頭頂和雙耳。

2. 畫出頭部左側。

3. 畫出身體後面。加上尾巴。

4. 畫出身體左側。加上幾條短曲線，呈現出腳壓在身體下面的模樣。

5. 給貓咪添加有趣的臉部表情。

6. 在貓咪「底下」畫出三條略彎的曲線，作為書本的其中一面。

7．再畫出兩條略彎的曲線，作為書本的另一面。

8．沿著書本周圍描繪 L 形以呈現厚度。別忘了在書本中央留下作為書背的凹線。

9．用短曲線連接書本的角落。

10．最後添加一些線條在書本上，呈現頁面的紋路。

洞穴探查家貓咪

1. 畫出頭頂和雙耳，使左側的耳朵略向後彎。

2. 畫出頭部右側。

3. 畫出左側的頭部和身體。

4. 前腳在身體的前面併攏。

5. 給貓咪添加有趣的臉部表情。

6. 在貓咪的右側畫一條斜線作為毛毯的邊線。

7. 在頭部的右側畫一條曲線作
為毛毯的皺褶。

8. 畫出被毛毯覆蓋的身體
後面。

9. 畫一條與底部相交於一點的
線，完成毛毯的右半邊。

10. 繼續描繪左側的毛毯，從耳朵延伸
出一條和身體同高的曲線。

11. 最後補上毛毯的底邊。

捕魚的貓咪

1. 畫出向右側傾斜的頭頂和雙耳。

2. 畫出頭部左側。

3. 將前腳描繪於頭部的正下方。

4. 畫出身體下緣，從前腳的上面開始，讓線條向下延伸。

5. 在貓咪的左側畫出新月形狀，作為魚的身體。

6. 在魚的身體底部畫出兩條曲線作為尾鰭。

7。 再畫兩條曲線來完成尾鰭。

8。 圓點當成魚眼，曲線當成魚鰓，ㄨ字形曲線當成魚鰭，完成魚的描繪。

9。 畫出貓咪的身體後面。

10。 把兩隻後腳畫在魚的上方。

11。 給貓咪添加有趣的臉部表情。

變裝遊戲

我覺得
我的萬聖節服裝很礙事…

…直到我看見那個。

很讚的服裝喔！

恐龍貓咪

1. 先從畫尖角開始，尖角之後
 會放在貓咪的頭上。

2. 畫一條略彎的曲線作為
 尖角的基底。

3. 從尖角的兩側延伸出曲線，
 畫出貓咪的頭頂。

4. 加上雙耳。

5. 畫出頭部右側。

6. 畫出頭部左側。

7. 畫出身體後面。

8. 加上尾巴，這可是恐龍
 的尾巴！

9. 沿著後面和尾巴，等距畫出
 八個上下顛倒的 V 字形。

10。畫出臀部和後腳。

11。描繪身體前緣，延伸至前腳。

12。畫上另一隻前腳。

13。畫一條從身體左側上彎，然後下彎至右側的曲線，形成服裝的輪廓。加上環圈作為領結。

14。最後給貓咪添加有趣的臉部表情。

兔子貓咪

1. 先從兔子耳朵開始畫起。

2. 畫出頭巾兩側。

3. 在頭巾上畫一條曲線,使其
具有立體感。

4. 畫出貓咪頭部的右側。

5. 在頭巾的左側畫出另一條曲線,
使其具有立體感。

6. 加上環圈作為領結。

7. 在頭部兩側畫出貓咪
 抬起的前腳。

8. 畫出身體兩側。

9. 加上尾巴。

10. 最後給貓咪添加有趣的
 臉部表情。

大黃蜂貓咪

1. 先從作為觸角的頭箍開始畫起，描繪成細細的新月形狀。

2. 雙耳畫在頭箍「後方」。

3. 用略微向左右兩側彎曲的直線作為觸角，頂部加上圓圈。

4. 畫出頭部左側。

5. 畫出頭部右側。

6. 畫出身體後面。

7. 加上前腳和尾巴。

8. 畫出身體下緣。

9. 畫出另外三隻腳。

10. 畫一個環圈作為蜜蜂服裝
　　的中間翅膀。

11. 中間翅膀兩旁再畫
　　兩根翅膀。

12. 給貓咪添加有趣的
　　臉部表情。

13. 在外側後腳的周圍畫一條曲
　　線，作為服裝的邊緣。

14. 在身上描繪三條略彎的曲線
　　作為蜜蜂的斑紋。

吃蜂蜜的熊（貓）

1. 先畫出帽子上緣。

2. 在帽子上加上圓圓的雙耳。

3. 畫出帽子的兩側。

4. 畫一條曲線來明確帽子的形狀，使其具有立體感。

5. 在右側描繪抬起的前腳，使其疊在臉上。

6. 畫兩條在臉部下方交會於一點的曲線，作為熊的服裝上緣。

7. 畫出身體兩側。

8. 加上兩隻向上翹起的後腳。

9. 畫一個不完整的圓作為蜂蜜罐口，加上一條曲線作為伸進罐內的前腳。

10。用三條曲線來完成蜂蜜罐的形狀。

11。給服裝加上拉鍊和拉扣等細節。

12。畫出沿著罐口周圍流下，以及沾在抬
起的前腳上的蜂蜜。

13。最後給貓咪添加有趣的臉部表情。

獨角獸貓咪

1. 先從畫尖角開始，尖角之後會放在貓咪的頭上，稍微向左傾斜。

2. 在尖角加上曲線，使其呈螺旋狀。

3. 畫出從尖角兩側延伸出來的頭頂及雙耳。

4. 畫出右側的頭部和身體。

5. 畫出頭部左側。

6. 鬃毛畫在頭部左側的「後方」。

7. 畫出身體後面。

8。加上一條又長又粗的尾巴。

9。加上一些曲線來賦予尾巴質感。

10。畫出前腳。

11。最後給貓咪添加有趣的
臉部表情。

天使貓咪

1. 畫出向右側傾斜的頭頂和雙耳。

2. 畫出頭部左側。

3. 在貓咪的背上畫出兩條曲線作為翅膀上緣。

4. 繼續描繪翅膀的形狀,從翅膀上緣的線條延伸出曲線。

5. 再加上兩條曲線來豐富翅膀的形狀。

6. 再畫兩條曲線來完成翅膀。

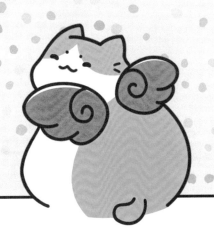

7。分別在翅膀內加上螺旋等小細節。

8。畫出貓咪的身體兩側。

9。加上尾巴。

10。最後給貓咪添加有趣的
　　臉部表情。

會計師貓咪

1. 畫出稍微向左傾斜的頭頂和雙耳。

2. 畫出頭部右側。

3. 畫出身體右側。

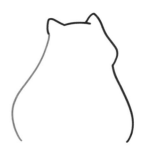

4. 畫出左側的頭部和身體。

5. 前腳併攏放在身體中央。加上尾巴。

6. 給貓咪添加有趣的臉部表情。

7. 在眼睛下方畫出兩個半圓，用一條短線連接起來，讓臉上戴著眼鏡。

8. 在脖子底部畫一個小三角形作為領帶結。

9. 在領帶結下畫一個長菱形來作為領帶。

10. 在貓咪右側畫出作為公事包的三邊正方形。

11. 畫出兩條彎曲的平行線作為提把。

12. 最後在公事包畫出一條水平線作為翻蓋，以及一個小的三邊正方形作為扣環。

迎接節日的貓咪

1. 首先畫出一個邊緣略帶鋸齒狀的狹長橢圓形，作為聖誕帽前面的白色毛皮。

2. 在毛皮的兩側「後方」描繪雙耳。

3. 在雙耳間描繪山丘的形狀，右側加上一顆絨球，以完成帽子。

4. 描繪貓咪頭部的兩側。

5. 用一條曲線連接兩側，作為纏繞在貓咪脖子上的圍巾上緣。

6. 圍巾後段從頭部右側拉出，畫出兩條平行的曲線，於頂部和底部相連。

7. 用兩條曲線來完成「纏繞」在脖子上的圍巾。

8. 畫出身體左側。

9. 畫出身體後面，並加上尾巴。

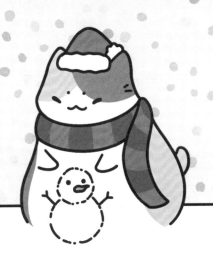

10。在圍巾下方畫出左右相對的前腳。

11。給貓咪添加有趣的臉部表情。

12。在貓咪的肚子前面描繪雪人的形狀。

13。最後賦予雪人臉和手臂。

魷魚貓咪

1. 從魷魚身體的上緣開始畫起，描繪出一個不完整的三角形。

2. 從三角形內畫出兩條凸線，作為魷魚身體的兩側。

3. 用短線連接上緣到兩側。

4. 在身體下方中央畫一個橢圓形作為第一隻腳。

5. 在橢圓的兩側各畫一條曲線，賦予更多的腳。

6. 在這兩條曲線的上方加上波浪線。

7。在這些腳的兩側再多畫兩條
曲線，畫出更多的腳。

8。同樣在這些曲線的上方
加上波浪線。

9。在魷魚形狀的中央畫出貓咪
的頭頂和雙耳。

10。完成貓咪的頭部。

11。最後給貓咪添加有趣的
臉部表情。

招財貓

1。畫出頭頂和雙耳。

2。畫出頭部兩側。

3。用一條曲線連接兩側，作為
項圈的上緣。

4。用圓圈作為項圈上的鈴鐺，在裡面
畫出小小的T字形。

5。畫另一條曲線作為項圈底部。

6。在項圈的左側下方描繪抬起的前腳。

7。畫出身體左側。

8。畫出身體後面。

9。加上另一隻前腳和尾巴。

10。在這隻腳的下方描繪一個拉長的橢圓形作為小判（一種日本金幣）。

11。在金幣上加上三條斜線等細節。

12。最後給貓咪添加有趣的臉部表情。

魚尾巴貓咪

1．畫出向左側傾斜的頭頂和雙耳。

2．畫出頭部左側。

3．畫出頭部右側。

4．畫出伸向兩側的前腳。

5．畫出身體右側，曲線的末端作為
　　人魚的尾部。

6．畫出身體左側，延伸曲線作為尾部。

7。在尾部兩側加上凸形曲線作為尾鰭。

8。用更多曲線來完成尾鰭的形狀。

9。在貓咪身上畫一條曲線作為尾部
　　的上緣。

10。加上波浪線來呈現尾部的鱗片。

11。加上略微彎曲的短曲線作為尾鰭的細節。

12。最後給貓咪添加有趣的臉部表情。

小惡魔貓咪

1. 先從畫一對尖角開始，尖角之後會放在貓咪的頭上。

2. 各畫一條略彎的曲線作為尖角的基底。

3. 在兩個尖角之間畫出貓咪的頭頂，耳朵描繪在左側。

4. 在右側的尖角「後方」畫另一隻耳朵。

5. 畫出頭部兩側。

6. 在貓咪背上畫兩個山丘的形狀，作為翅膀的上緣。

7. 加上蹼一般的線條，完成蝙蝠形狀的翅膀。

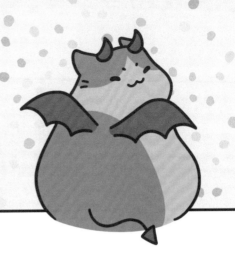

8。畫出身體左側。

9。畫出身體右側。

10。加上一條S形的尾巴。

11。在尾巴末端描繪一個
　　尖三角形。

12。最後給貓咪添加有趣的
　　臉部表情。

啦啦隊貓咪

1. 畫出稍微向右傾斜的頭頂和雙耳。

2. 畫出頭部右側。

3. 把絨球畫成帶有扇形邊緣的圓圈，與頭部左側重疊。

4. 在頭部右側的「後方」描繪第二顆絨球。

5. 給絨球加上一些E字形來呈現其紋理。

6. 畫出貓咪身體的右側。

7。在身體左側畫一條略凹的曲線。

8。加上尾巴。

9。畫出向外叉開的兩隻後腳。

10。最後給貓咪添加有趣的臉部表情。

表達愛意

「愛」要怎麼寫？

無須寫出來，要用心去感受。

大大的擁抱

1. 從右側的貓咪開始畫起。畫出稍微向右傾斜的頭頂和雙耳。

2. 畫出頭部左側。

3. 畫出身體後面,並加上尾巴。

4. 畫出貓咪的前腳,以便「擁抱」另一隻貓咪。

5. 將左側貓咪的前腳直接畫在這隻腳的下方,呈現擁抱動作。畫出右側貓咪的前面。

6. 在右側貓咪的上方畫出左側貓咪的頭頂和雙耳,向左側傾斜。

7. 畫出這隻貓咪的頭部右側。

8. 畫出這隻貓咪的身體後面,並加上尾巴。

9. 最後分別給兩隻貓咪添加有趣的臉部表情。

大大的愛心

1. 畫出稍微向左傾斜的頭頂和雙耳。

2. 畫出頭部右側。

3. 畫出身體右側。

4. 畫出左側的頭部和身體。

5. 前腳併攏，集中在身體左側。

6. 給貓咪添加有趣的臉部表情。

7. 最後在貓咪周圍加上一個大大的愛心。

相互依偎

1. 從上方的貓咪開始畫起。畫出稍微向左傾斜的頭頂和雙耳。

2. 畫出頭部右側。

3. 畫出兩隻前腿，作勢放在另一隻貓咪的身上。

4. 畫出下方貓咪的頭頂和雙耳。

5. 畫出這隻貓咪的臉部左側。

6. 在兩隻前腳的上緣加上互相傾斜的曲線。

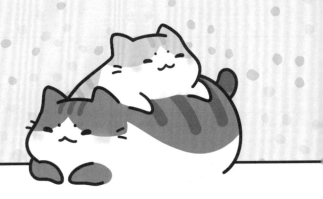

7。完成兩隻腳的形狀。

8。從上方貓咪的耳朵畫出一條略彎的曲線，連接到下方貓咪的頭頂。

9。畫出下方貓咪的後面。加上尾巴。

10。最後分別給兩隻貓咪添加有趣的臉部表情。

快樂玩伴

1. 從上方的貓咪開始畫起，畫出頭頂和雙耳。

2. 畫出頭部右側。

3. 畫出前腳，作勢趴在磚牆上。

4. 開始用兩條相連的直線來描繪磚牆。

5. 畫出上方貓咪的後面。

6. 畫出下方貓咪的頭頂和雙耳，耳朵向後傾斜。

7. 畫出這隻貓咪的頭部右側。

8. 畫出頭部左側，讓線條延伸至前腳。

9. 畫出這隻貓咪的後面。加上尾巴。

10. 畫出外側的前腳及後腳。

11. 畫出身體下緣。

12. 最後分別給兩隻貓咪添加有趣的臉部表情。

示愛的貓咪

1. 畫出頭頂和雙耳。

2. 畫出頭部左側。

3. 畫出身體左側。

4. 畫出右側的頭部和身體。

5. 畫出兩隻彼此相對的前腳，
　還有尾巴。

6. 在前腳之間放上一個大大的
　心形，貓咪周圍加上一些小
　小的心形。

7. 最後給貓咪添加有趣的臉部
　表情。

最要好的朋友

1. 從右側的貓咪開始畫起。畫出向右側傾斜的頭頂和雙耳。

2. 畫出頭部左側。

3. 畫出身體右側。

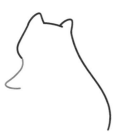

4. 畫出前腳，以便「擁抱」另一隻貓咪。

5. 將左側貓咪的前腳直接畫在這隻腳的下方，呈現擁抱。並畫出這隻貓咪的右側。

6. 在另一隻貓咪的下方描繪這隻貓咪的頭頂和雙耳，稍微向左傾斜。

7. 畫出這隻貓咪的身體左側。

8. 最後給兩隻貓咪加上尾巴，上面畫出一對愛心。

最重要的家人

1. 從左側的貓咪開始畫起。畫出頭頂和雙耳，稍微向左後方傾斜。

2. 畫出頭部右側。

3. 畫出身體後面。

4. 在貓咪的上方描繪另一隻貓咪的頭頂和雙耳，稍微向左傾斜。

5. 畫出這隻貓咪的臉部左側。

6. 畫出這隻貓咪的身體後面。

7。畫出兩隻貓咪彼此相對的前腳，
以及各自的尾巴。

8。在兩隻貓咪的前腳之間放一顆大大
的愛心，周圍畫幾顆小小的愛心。

9。畫出左側貓咪的前面。

10。最後分別給兩隻貓咪添加
有趣的臉部表情。

品種大發現

你的衣服上哪去了？

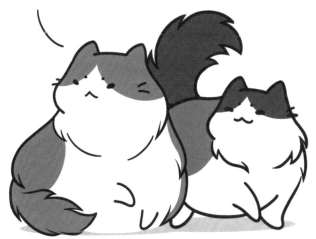

暹羅貓

1。畫出頭頂和雙耳，使雙耳格外直豎。

2。畫出頭部兩側。

3。畫出身體前面。

4。畫出前腳，使右側的前腳交疊在另一隻前腳上。

5。畫出身體後面。

6。開始描繪尾巴，畫一條曲線作為捲曲的末端。

7。繼續描繪捲曲的尾巴末端。

8。把尾巴和身體後面連接在一起。

9。畫出最後的曲線以完成尾巴。

10。最後給貓咪添加有趣的臉部表情。

斯芬克斯貓

1. 畫出頭頂。

2. 畫出超大的耳朵。

3. 畫出臉的兩側,讓右側呈現出稜角。

4. 畫出身體後面。

5. 加上長長的尾巴。

6. 畫出身體前面。

7. 畫出前腳。

8. 畫出身體的下緣和外側的後腳。

9. 最後給貓咪添加有趣的臉部表情。

挪威森林貓

1。畫出頭頂和雙耳。

2。畫出頭部左側。

3。畫出頭部右側，延伸線條到脖子，在上面添加一些貓毛。

4。畫出身體右側，上面添加一些貓毛。

5。畫出脖子左側和上半身，上面添加一些貓毛。

6。畫出身體左下方，上面添加一些貓毛。

7。加上一條毛茸茸的尾巴。

8。將前腳畫得略微歪斜。

9。最後給貓咪添加有趣的臉部表情。

歐洲短毛貓

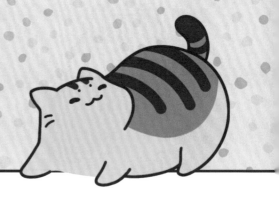

1. 畫出向左後方傾斜的
 頭頂和雙耳。

2. 畫出頭部左側，讓線條
 延伸至前腳。

3. 畫出頭部右側。

4. 畫出身體後面。

5. 加上尾巴。

6. 畫出外側的前腳和後腳，
 與身體下緣連接在一起。

7. 最後給貓咪添加有趣
 的臉部表情。

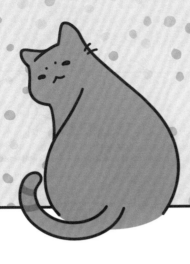

俄羅斯藍貓

1. 畫出向左側傾斜的頭頂和雙耳。

2. 畫出頭部左側。

3. 畫出身體的左側，加上一條內曲線
 來呈現出身體扭轉的姿態。

4. 畫出右側的頭部和身體。

5. 加上一條長長的尾巴。

6. 最後給貓咪添加有趣的臉部表情。

美國短毛貓

1. 畫出頭頂和雙耳。

2. 畫出頭部右側。

3. 畫出身體前面。

4. 畫出頭部左側和身體的後面。

5. 加上一條長長的尾巴。

6. 畫出前腳。

7. 最後給貓咪添加有趣的臉部表情。

日本短尾貓

1。畫出頭頂和雙耳。

2。畫出頭部右側。

3。畫出身體後面，並加上尾巴。

4。畫出頭部左側。

5。畫出身體前面。

6。畫出外側的雙腳。

7。畫出身體下緣。

8。畫出內側的雙腳。

9。最後給貓咪添加有趣的臉部表情。

雪鞋貓

1. 畫出頭頂和雙耳。

2. 畫出頭部左側。

3. 畫出頭部右側。

4. 畫出身體後面。

5. 從身體後面延伸出一條長長的尾巴。

6. 畫出身體前面。

7. 畫出外側的前腳，從身體前面延伸出去。

8。畫出內側的前腳和外側的後腳。

9。畫出身體的下緣，用兩條曲線來呈現
　　腰臀。

10。畫出外側的後腳。

11。最後給貓咪添加有趣的臉部表情。

布偶貓

 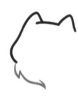

1. 畫出稍微向右傾斜的頭頂和雙耳。

2. 畫出頭部左側。

3. 從頭部朝脖子延伸出一條線，添加一些貓毛。

4. 畫出身體後面，上面添加一些貓毛。

5. 畫出臀部，上面添加一些貓毛。

6. 畫出後腳。

7. 畫出頭部右側，上面添加一些貓毛。

8. 畫出脖子和身體的右側，上面添加一些貓毛。

9. 延伸身體右側直至腿部。

10. 畫出另一隻抬起的前腳。

11. 畫出身體下緣。

12. 開始描繪尾巴，畫一條向上移動的線，使其呈現毛茸茸的樣子。

13. 補上毛茸茸尾巴的另一邊。

14. 最後給貓咪添加有趣的臉部表情。

孟加拉貓

1. 畫出向左側傾斜的
 頭頂和雙耳。

2. 畫出頭部右側。

3. 畫出身體前面。

4. 畫出頭部左側。

5. 畫出身體後面。

6. 畫出前腳。

7. 畫一條曲線來呈現腰臀。
 畫出外側的後腳。

8. 加上一條長長的尾巴。

9. 最後給貓咪添加有趣的
 臉部表情。

蘇格蘭摺耳貓

1。畫出向右側傾斜的頭頂和雙耳。
為了營造出「折疊」效果，耳朵
應該畫得較為扁平。

2。畫出頭部左側。

3。畫出身體左側。

4。畫出身體後面。

5。加上尾巴和兩隻前腳，前腳要
一高一低。

6。最後給貓咪添加有趣的臉部表情。

大快朵頤

體型愈胖，
就愈難被綁架喔。

多吃蛋糕，以策安全。

起司漢堡貓咪

1。畫一個半橢圓形作為上層麵包的輪廓。

2。加上雙耳。

3。畫出麵包的頂部和兩側。

4。用一條略彎的曲線把兩側連接起來。

5。在麵包下面畫另一條曲線作為番茄切片。

6。加上邊緣略呈鋸齒狀的漢堡肉。

7. 在漢堡肉上畫兩條有稜角的線作為起司片。

8. 在漢堡肉下方畫一條波浪線作為生菜。

9. 加上底部的麵包。

10. 最後給起司漢堡貓咪添加有趣的臉部表情。

太陽蛋貓咪

1。把蛋白畫成阿米巴原蟲的形狀。

2。畫出蛋黃貓咪的頭頂和雙耳。

3。畫出頭部左側。

4。畫出身體左側和尾巴。

5。畫出身體右側。

6。最後畫出前腳，給太陽蛋添加有趣的臉部表情。

炸熱狗
貓咪

1. 畫一個傾斜的橢圓形作為
炸熱狗的輪廓。

2. 加上雙耳。

3. 畫出炸熱狗貓的頭頂和
身體兩側。

4. 加上「尾巴」。

5. 竹籤畫在尾巴下面。

6. 最後給炸熱狗貓添加有趣的
臉部表情。

馬卡龍貓咪

1. 畫一個半圓形作為馬卡龍的頂部外殼。

2. 加上兩條曲線作為內餡。

3. 用一條略彎的曲線連接內餡的線條。

4. 畫出馬卡龍的底部外殼。

5. 在內餡和頂部外殼之間描繪貓咪的頭頂和雙耳。

6. 從耳朵兩側延伸出線條,完成頂部外殼的形狀。

7. 最後給馬卡龍貓咪添加有趣的臉部表情。

可麗餅貓咪

1. 畫出可麗餅的頂部。

2. 畫一個 V 字形作為其餘的可麗餅形狀。

3. 從頂部往下略低於一半的位置畫一條曲線作為包裝紙。

4. 在包裝紙上方畫兩條曲線，呈現折疊的可麗餅皮。

5. 畫出貓咪的頭頂和雙耳。

6. 畫出頭部兩側。

7. 在貓咪的頭部「後方」加上五塊草莓切片的圓形。

8. 在草莓切片之間再加上四塊卡士達醬的圓形。

9. 最後給可麗餅貓咪添加有趣的臉部表情。

卡喵其諾

1. 畫出 U 字形的馬克杯。

2. 畫一條略彎的曲線作為馬克杯的上緣。

3. 畫一條較小的曲線作為馬克杯底。

4. 在馬克杯的右側加上握把，畫成平行的曲線。

5. 畫出貓咪的身體。

6. 加上尾巴。

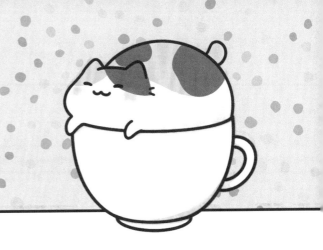

7。畫出頭頂和雙耳。

8。畫出頭部左側。

9。加上前腳，使其掛在馬克杯的邊緣。

10。最後給卡喵奇諾添加有趣的臉部表情。

貓咪冰淇淋

1。畫一個不完整的圓形作為
冰淇淋球的輪廓。

2。加上雙耳。

3。畫出冰淇淋球的頂部和
兩側。

4。在冰淇淋球的底部兩側畫上
小小的曲線作為後腳。

5。用扇形線將後腳連接起來，
作為冰淇淋球的底邊。

6。畫一個V字形作為甜筒。

7。在冰淇淋球上描繪貓咪
的前腳。

8。最後給甜筒冰淇淋貓添加有
趣的臉部表情。

貓咪糰子

1. 畫三個向上疊起的圓圈作為糰子的輪廓。

2. 加上三對耳朵。

3. 畫出所有貓咪的頭部。

4. 畫出下面的竹籤。

5. 最後分別給三顆貓糰子添加有趣的臉部表情。

貓咪飯卷

1. 在一個較大的圓圈內畫一個較小的圓圈，來代表壽司捲的輪廓。加上一條略彎的曲線，和小圓圈的底部相交。

2. 畫出外側帶有鋸齒邊的米飯形狀。

3. 用鋸齒邊來描繪內側左邊的米飯形狀。

4. 畫出貓咪的尾巴。

5. 畫出貓咪的頭頂和雙耳。

6. 畫出頭部兩側。

7。畫出碰在一起的前腳。

8。在貓咪左側描繪蔬菜的
　　形狀。

9。用鋸齒邊來描繪內側右邊的
　　米飯形狀。在外側加上一些
　　短曲線來營造米飯的形象。

10。給貓咪飯卷添加有
　　趣的臉部表情。

11。最後在貓咪飯卷的上方加上一些
　　點點來表示芝麻。

喵杯蛋糕

1. 畫一個半圓形作為杯子蛋糕頂部的輪廓。

2. 加上雙耳。

3. 畫出杯子蛋糕的頂部和兩側。

4. 用鋸齒線連接兩側，作為杯子蛋糕紙模的上緣。

5. 在上面畫一條波浪線作為糖霜的邊緣。

6. 畫出杯子蛋糕的底部。

7. 加上垂直線來營造杯子蛋糕紙模的皺褶。

8. 最後給喵杯蛋糕添加有趣的臉部表情。

別因為別離而哭泣。
為了下次相遇的緣分，微笑吧。

貓咪著色頁

慢著，還有更多內容！你可以自行設計，或者參考第15頁的調色盤和花紋，在這裡享受著色的樂趣。加上花紋、裝飾，甚至給這些貓咪戴上飾品，自由發揮創意！

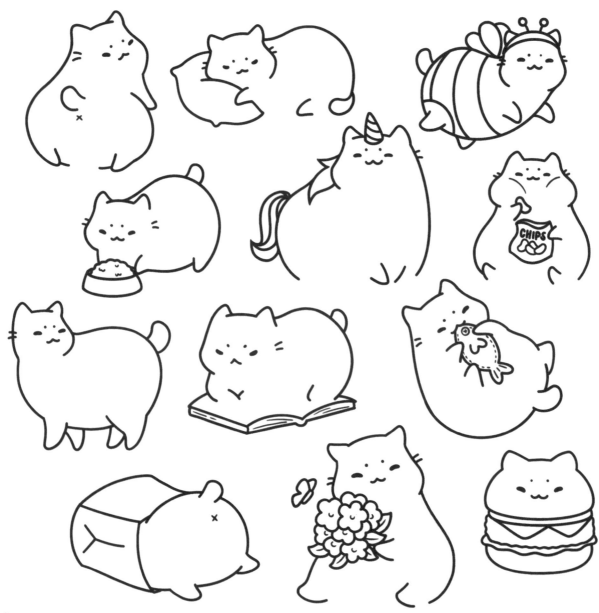